Reedició del catàleg

Colors i sabors
Rubén Fresneda

Del 5 al 30 de novembre de 2011
Espai expositiu Art- Té
Carrer Regiment de Biscaia 2, Alcoi

©Ediciones74,
www.ediciones74.wordpress.com
edicionessetentaycuatro@gmail.com
Segueix-nos a facebook i twitter
Espanya

Imatge portada:
Café amb llet condensada. Oli sobre llenç. 100x40cm 2010

©Rubén Fresneda del text i de les imatges

Disseny coberta i maquetació: R. Fresneda
Imprimeix: CreateSpace Independent Publishing
ISBN: 978-1490471013

1ª edició en Ediciones74, juny de 2015

Qualsevol forma de reproducció, distribució, comunicació pública o transformació d'aquesta obra sols pot ser realitzada amb l'autorització del seu titular, a excepció prevista per la llei.

Colors i *Sabors*

Rubén Fresneda
Pintures

Colors i Sabors

Català

Colors i Sabors és el títol sota el qual es mostren a les pàgines següents tota una sèrie de peces abstractes on el principal recurs és la sinestèsia.

Obres de caràcter abstracte amb una certa referència al paisatge, certament influït per Rothko en un principi, però de forma més implícita, apareix una clara referència a Kandinsky, per la utilització del recurs de la sinestèsia.

La sinestèsia, va ser en els seus inicis un recurs únicament literari fins a les primeres aquarel·les d'aquest artista, ara fa poc més d'un segle.

Per una banda, Kandinsky va barrejar la pintura amb la música, en el cas d'aquesta exposició s'ha barrejat la pintura amb el gust, amb el sabor, estudiant i recreant els distints tons i gradacions de diferents aliments. Peces on les quals, per mitjà de l'abstracció, l'espectador ha de recordar el gust d'un cafè, d'un vi, d'un gelat...

Castellano

Colors i Sabors (Colores y Sabores) es el título bajo el que se muestran en las páginas siguientes una serie de piezas abstractas donde el principal recurso es la sinestesia.

Obras de carácter abstracto con una cierta referencia al paisaje, ciertamente influido por Rothko en un principio, pero de forma más implícita, aparece una clara referencia a Kandinsky, por la utilización del recurso de la sinestesia.

La sinestesia, fue en sus inicios un recurso únicamente literario hasta las primeras acuarelas de este artista, hace poco más de un siglo.

Por un lado, Kandinsky mezcló la pintura con la música, en el caso de esta exposición se ha mezclado la pintura con el gusto, con el sabor, estudiando y recreando los distintos tonos y gradaciones de diferentes alimentos. Piezas donde las cuales, por medio de la abstracción, el espectador tiene que recordar el sabor de un café, de un vino, de un helado...

English

Colors i Sabors (Colors and Flavors) is the title under which a series of abstract works where the main action is synesthesia are shown in the following pages.

Works of abstract character with some reference to the landscape, certainly influenced by Rothko at first, but more implicitly, appears a clear reference to Kandinsky, for resource utilization of synesthesia.

Synesthesia, was in its beginnings a uniquely literary device until the early watercolors by this artist, a little over a century.

On the one hand, Kandinsky painting mixed with music, in the case of this exhibition has been mixed paint with taste, flavor, studying and recreating the various shades and gradations of different foods. Where pieces which, through abstraction, the viewer has to remember the taste of coffee, a wine, ice cream...

Meló d'alger
Oli sobre llenç. 100x40cm 2010
Col·lecció Sala Matisse, València

Sandía
Óleo sobre lienzo. 100x40cm 2010
Colección Sala Matisse, Valencia

Watermelon
Oil on canvas. 100x40cm 2010
Sala Matisse private collection, Valencia

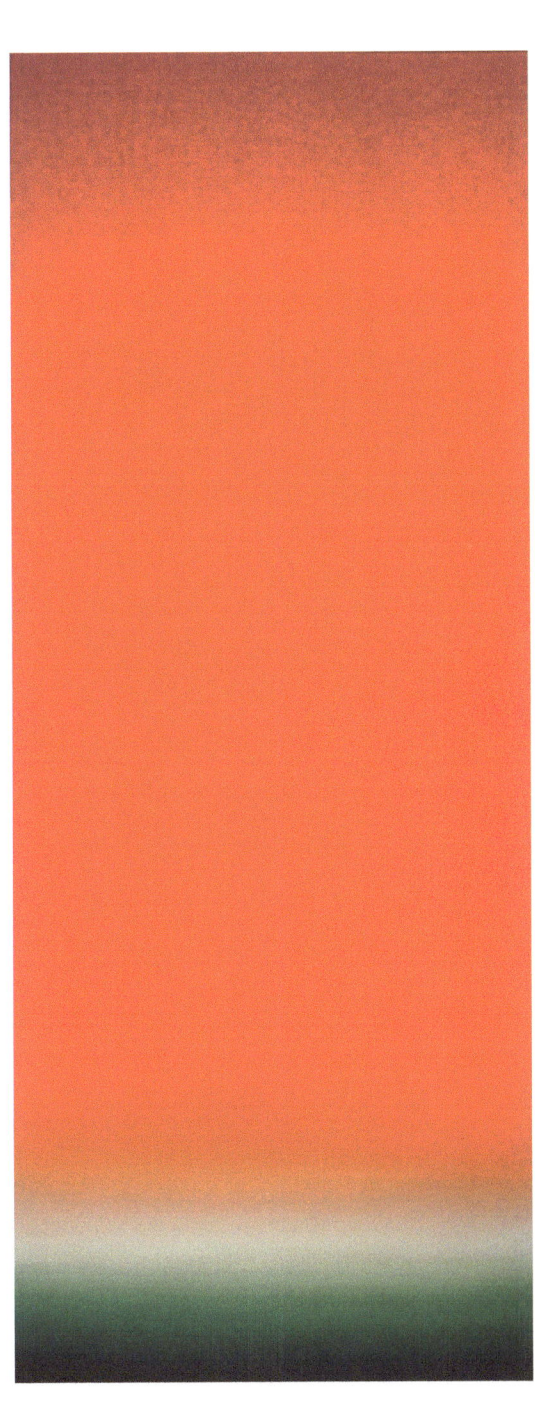

Cervessa
Oli sobre llenç. 100x40cm 2011

Cerveza
Óleo sobre lienzo. 100x40cm 2011

Beer
Oli on canvas. 100x40cm 2011

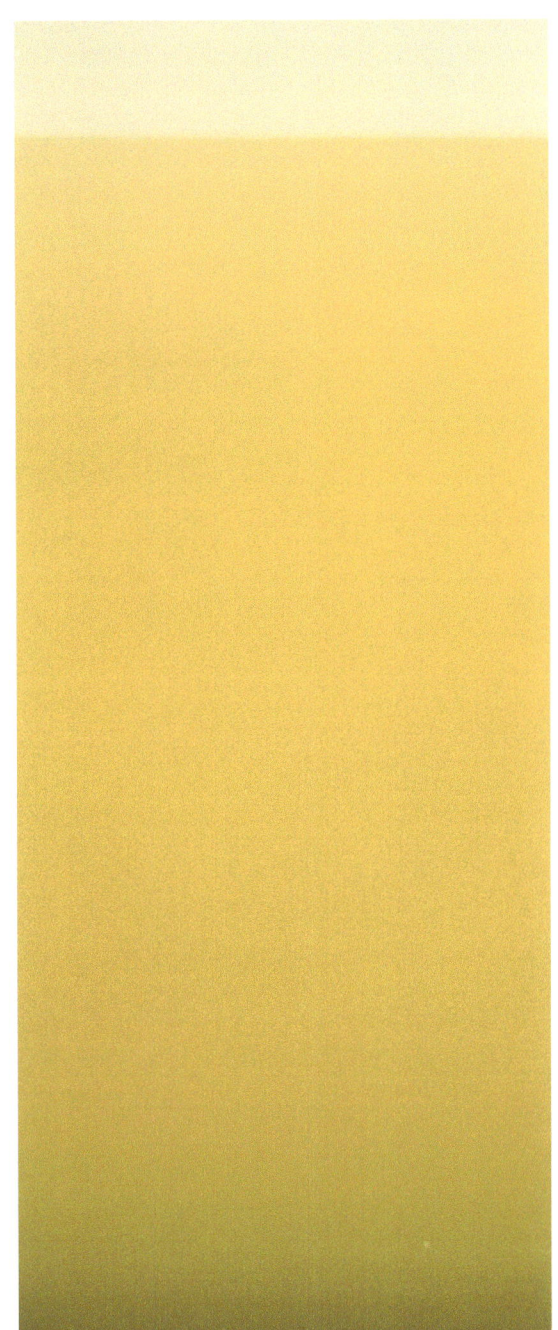

Vi negre
Oli sobre llenç. 100x40cm 2011
Col·lecció Carles Vilaverde Bargues, València

Vino tinto
Óleo sobre lienzo. 100x40cm 2011
Colección Carles Vilaverde Bargues, Valencia

Red wine
Oil on canvas. 100x40cm 2011
Carles Vilaverde Bargues, private collection, Valencia

Gelat de vainilla i xocolata
Oli sobre llenç. 100x40cm 2011

Helado de vainilla y chocolate
Óleo sobre lienzo. 100x40cm 2011

Vanilla and chocolate ice-cream
Oil on canvas. 100x40cm 2011

Maduixa
Oli sobre llenç. 100x40cm 2011

Fresa
Óleo sobre lienzo. 100x40cm 2011

Strawberry
Oil on canvas. 100x40cm 2011

Cafè
Oli sobre llenç. 100x40cm 2011

Café
Óleo sobre lienzo. 100x40cm 2011

Coffee
Oil on canvas. 100x40cm 2011

Cafè bombó
Oli sobre llenç. 100x40cm 2010
Col·lecció Tomàs Benet Ballester, Port de Sagunt (València)

Café bombón
Óleo sobre lienzo. 100x40cm 2010
Colección Tomàs Benet Ballester, Puerto de Sagunto (Valencia)

Coffee white
Oil on canvas. 100x40cm 2010
Tomàs Benet Ballester private collection, Puerto de Sagunto (Valencia)

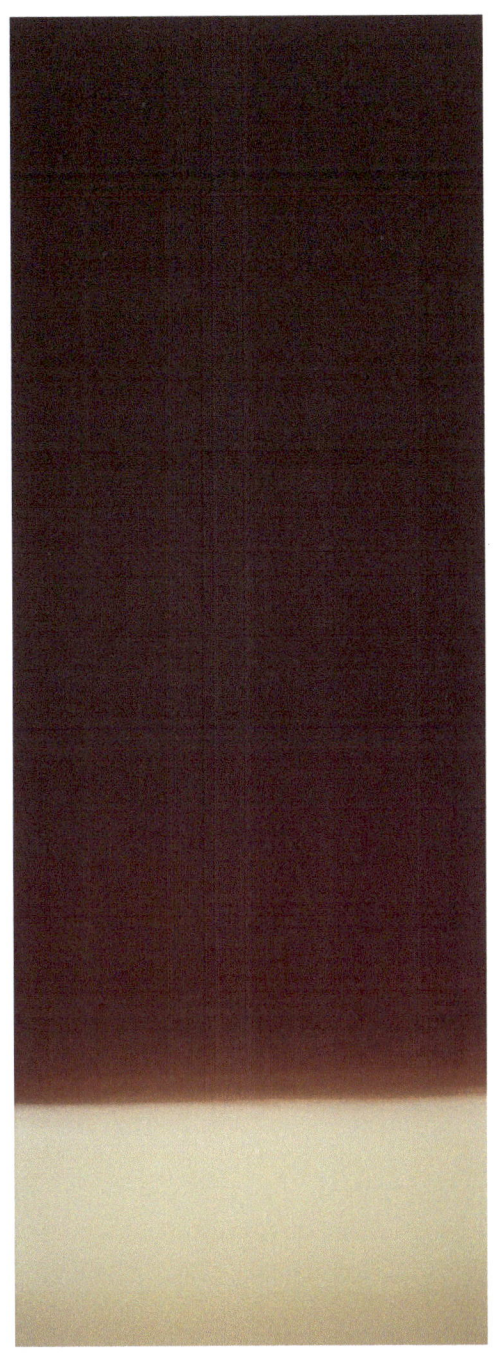

Albergínia
Oli sobre llenç. 100x40cm 2011
Col·lecció Iris Verdejo Mañogil, Ibi (Alacant)

Berenjena
Óleo sobre lienzo. 100x40cm 2011
Colección Iris Verdejo Mañogil, Ibi (Alicante)

Aubergine
Oil on canvas. 100x40cm 2011
Iris Verdejo Mañogil private collection, Ibi (Alicante)

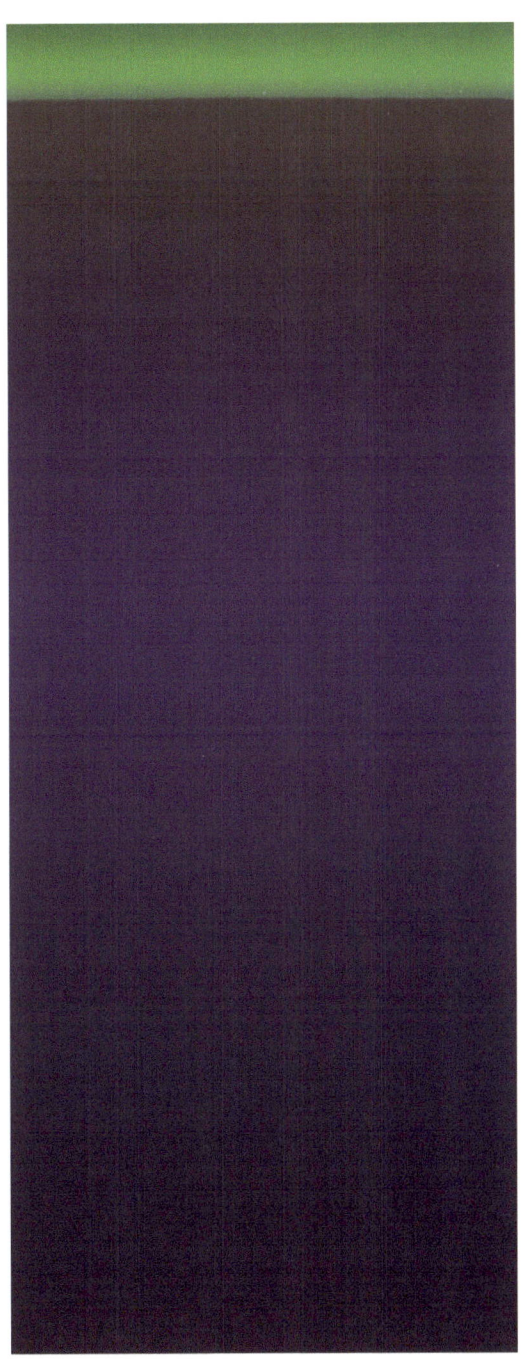

Kiwi
Oli sobre llenç. 100x40cm 2011

Kiwi
Óleo sobre lienzo. 100x40cm 2011

Kiwi
Oil on canvas. 100x40cm 2011

Flam
Oli sobre llenç. 100x40cm 2011

Flan
Óleo sobre lienzo. 100x40cm 2011

Creme caramele
Oil on canvas. 100x40cm 2011

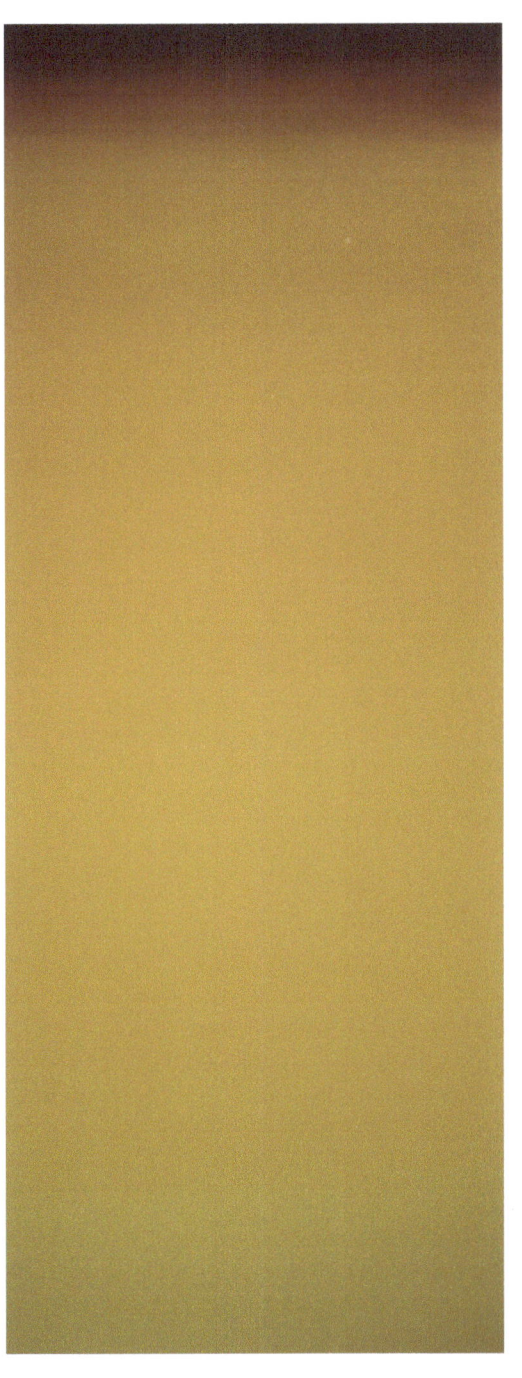

Pomelo
Oli sobre llenç. 100x40cm 2011

Pomelo
Óleo sobre lienzo. 100x40cm 2011

Grapefruit
Oil on canvas. 100x40cm 2011

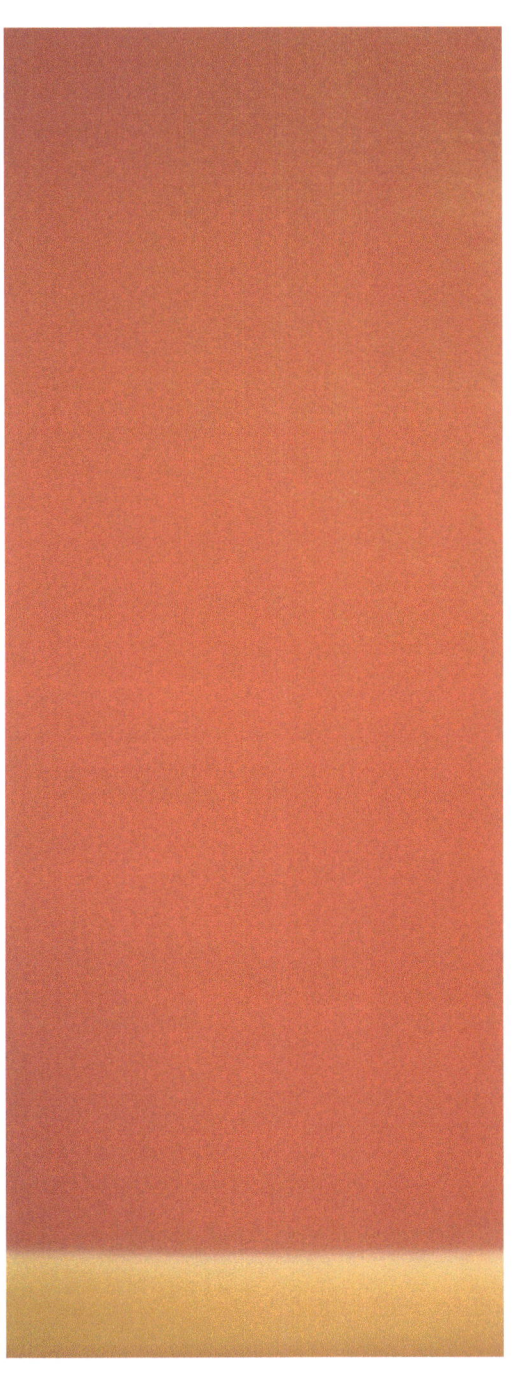

Gelat de iogurt amb fruites del bosc
Oli sobre llenç. 100x40cm 2010

Helado de yogurt con frutas del bosque
Óleo sobre lienzo. 100x40cm 2010

Frozen yogurt with berries
Oil on canvas. 100x40cm 2010

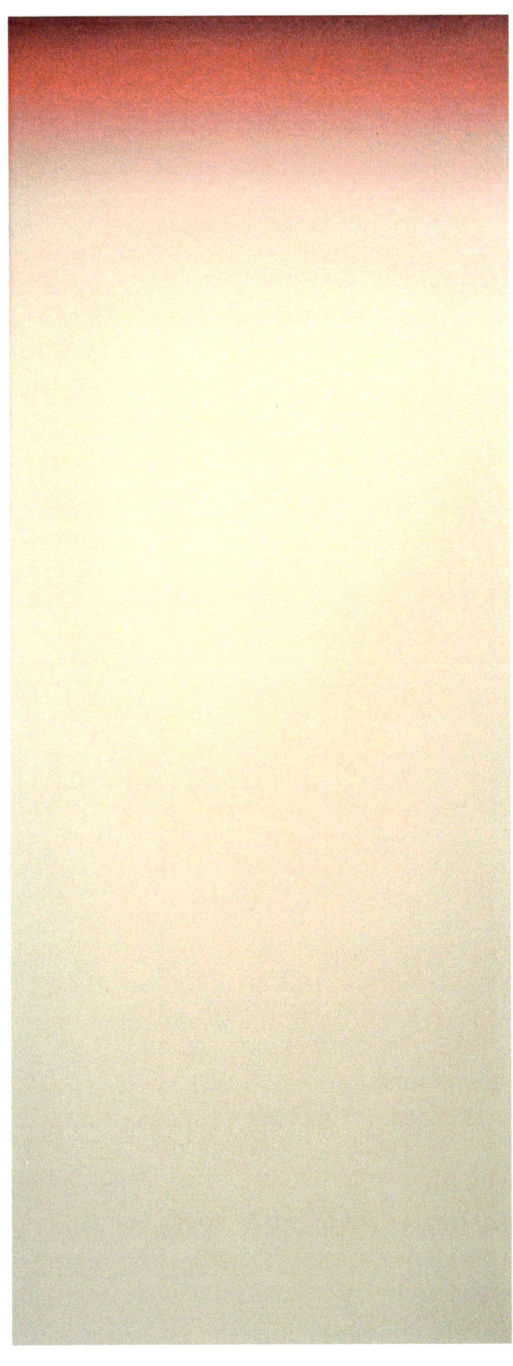

Xiclets de menta i maduixa
Oli sobre llenç. 100x80cm (díptic) 2011

Chicles de menta y fresa
Óleo sobre lienzo. 100x80cm (díptico) 2011

Gums of mint and strawberry
Oil on canvas. 100x80cm (diptych) 2011

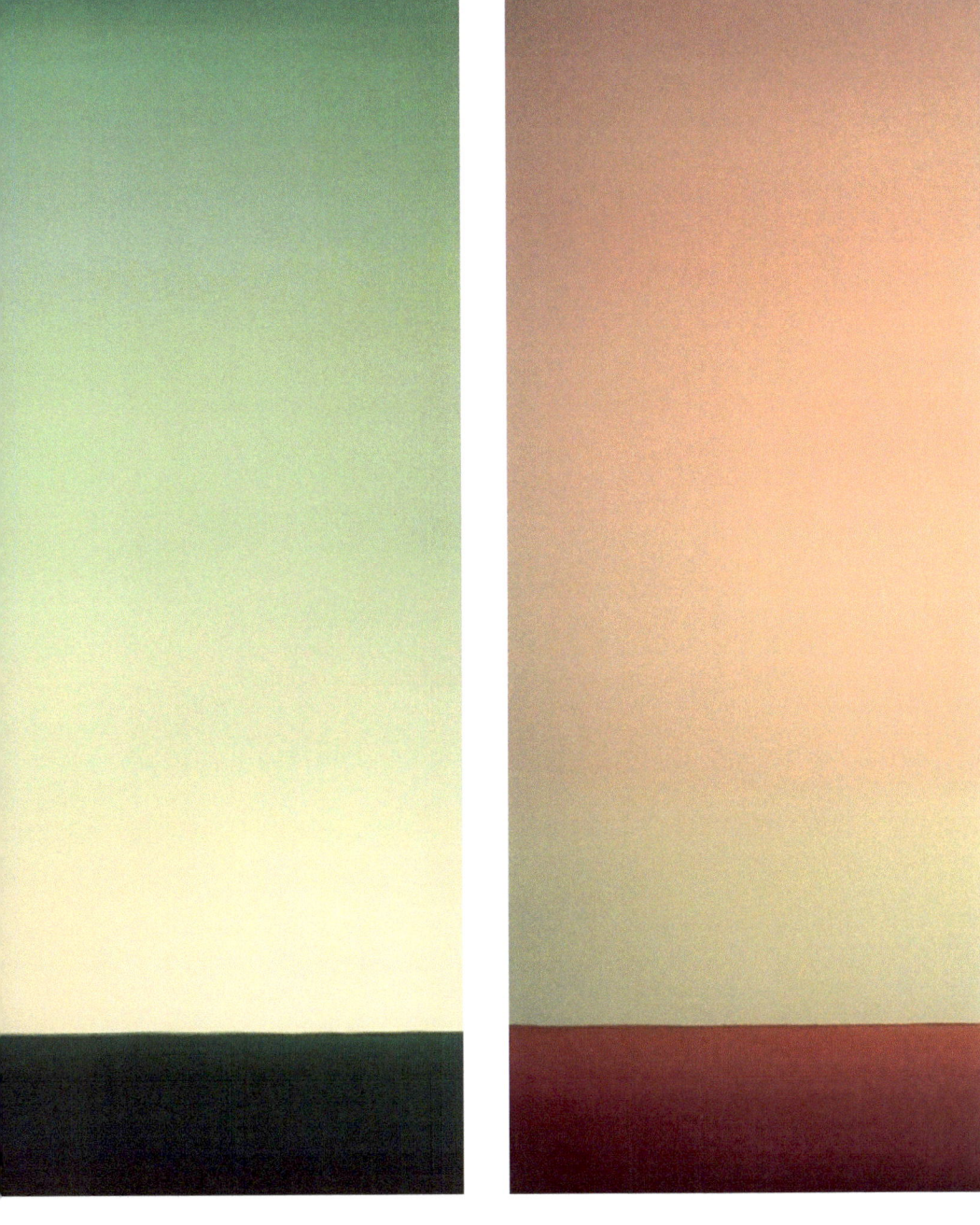

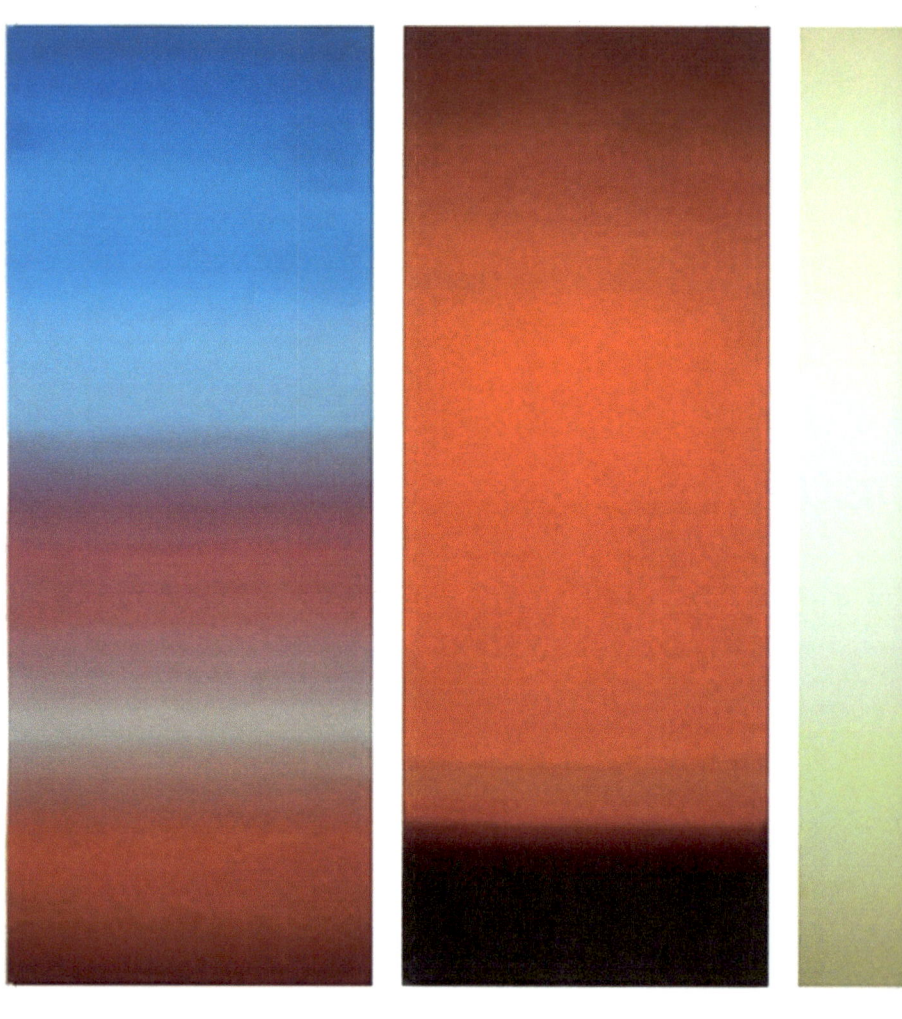

Sabors. Dolç, picant, insípid, àcid i agredolç
Oli sobre llenç. 100x200cm (políptic) 2010

Sabores. Dulce, picante, insípido, ácido y agridulce
Óleo sobre lienzo. 100x200cm (políptico)

Flavours. Sweet, spicy, tasteless, acid and sour
Oil on canvas. 100x200cm

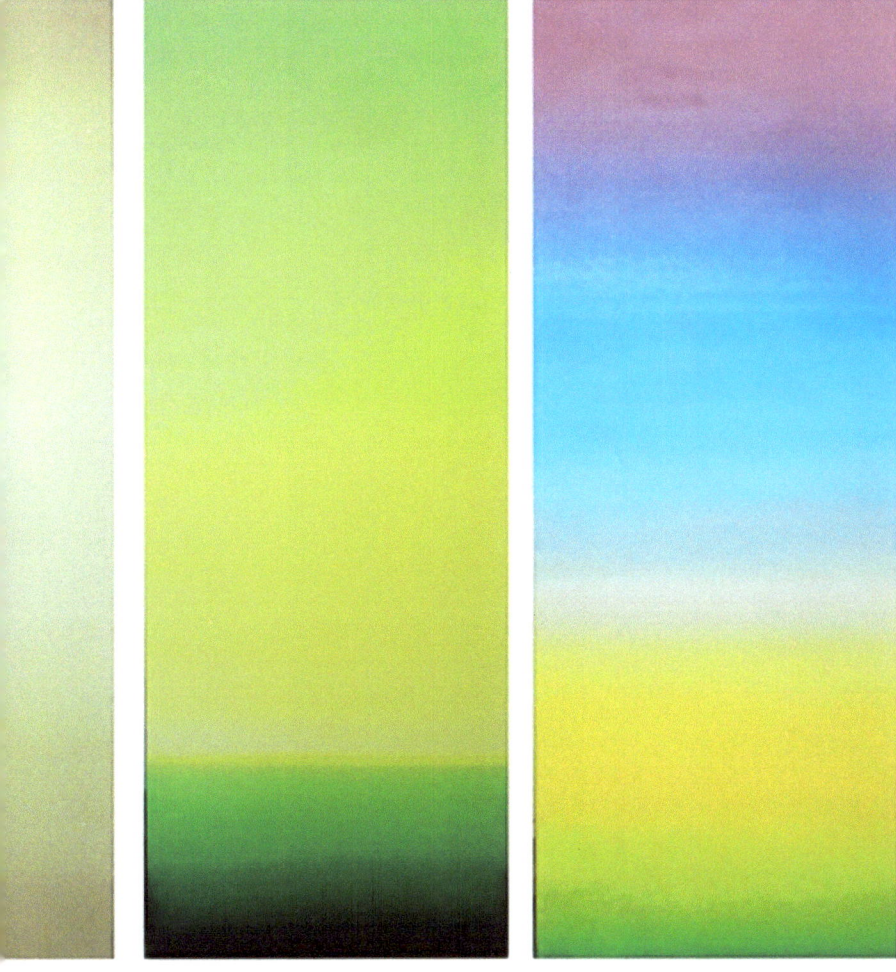

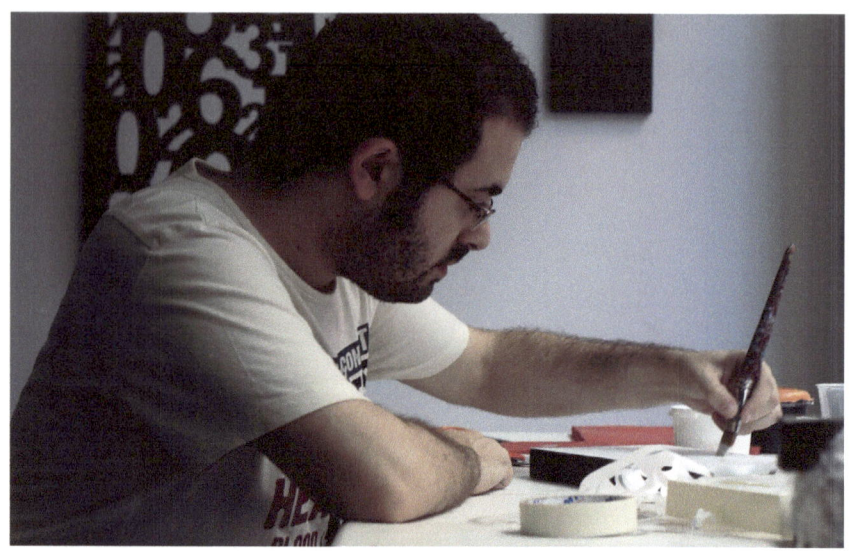
Rubén Fresneda pintando en la Galería Espacio. Valencia 2014

Rubén Fresneda Romera (Alcoi, 1988)
rubfrero@hotmail.com
www.rfresneda.wordpress.com
tel. (+34) 627832741

Formació acadèmica/Formación académica/academic studies
2011. Licenciado en Bellas Artes por la Universidad Politécnica de Valencia (UPV).

Formació complementària/Formación complementaria/ subsidiary studies
2009. *La mesa redonda abstraccions*. Departamento de pintura, Facultad de Bellas Artes de San Carlos (UPV).

• Seminario *Fotografía, figura e imagen. La experiencia de los cuatro temperamentos*. Departamento de pintura, Facultad de Bellas Artes de San Carlos, UPV.

2008. *Conferencias sobre la arquitectura y De Chirico*. Instituto de Ciencias de la Educación, UPV.

• *II Jornadas de diseño. La rebelión de los objetos: Paco Bascuñán e Isidro Ferrer*. Departamento de dibujo, Facultad de Bellas Artes de San Carlos, UPV.

• *III Seminario La voz en la mirada*. Departamento de pintura, Facultad de Bellas Artes de San Carlos, UPV.

2007. *II Seminario La voz en la mirada*. Departament de Pintura, Facultad de Bellas Artes de San Carlos, UPV.

Exposicions individuals/Exposiciones individuales/Solo exhibitions
2015. *Alfanumerics*. Centro de Juventud Campoamor, Concejalía de Juventud del Ayuntamiento de Valencia.

2014. *Alfanumèrics*. Espai d'Art Arpella, Concejalía de Cultura del Ayuntamiento de Muro de Alcoy.

• *Alfanumèrics*. Centre Cultural Ovidi Montllor, Alcoy.

• *Alfanumerics*. Galería Espacio, Valencia.

2013. *Gradaciones de lo cotidiano (The End)*. Centre Cívic Antic Sanatori, Concejalía de Cultura de Sagunto.

• *Gradaciones de lo cotidiano 2*. Ateneo Mercantil de Valencia.

• *Painting&flavour (Selection)*. Sala Matisse, Valencia.

• *Painting&flavour*. Librería-café Chico Ostra, Valencia.

2012. *Daily Colours*. Seguros La Unión Alcoyana, Alcoy.

• *Natural things*. Escuela Politécnica Superior, Campus de Alcoy, UPV.

• *Frequent colours*. Escuela Técnica Superior de Ingeniería Informática, Campus de Vera, UPV.

2011. *Colors i sabors*. Art-Té, Alcoy.

• *Gradaciones de lo cotidiano*. Centro de Juventud Campoamor, Valencia.

• *Simbolismos fálicos*. Café de la Seu, Valencia.

Exposicions col·lectives/Exposiciones colectivas/collective exhibitions
2015. *Art jove alcoià. Generació XXI (Homenatge a Ovidi Montllor)*. Centre Cultural Ovidi Montllor, Alcoy. Itinerante.

• Casal Jaume I Elx, Elche.

• Fundació Casal La Safor-Valldigna, Gandia.

• Sede Comisiones Obreras, Valencia.

2013. *XIII Mostra d'Art d'Ací*. Espai d'Art Arpella, Concejalía de Cultura del Ayuntamiento de Muro de Alcoy.

· *Change Art*. Parking Gallery, Alicante.

2012. *El rostro, el otro*. Palau de la Música, Valencia.

2011. *De la Malvarrosa al papel*. Biblioteca María Moliner, Concejalía de Cultura del Ayuntamiento de Valencia.

· *Papers sonors*. Biblioteca María Moliner, Concejalía de Cultura del Ayuntamiento de Valencia.

· *Frente a la nueva realidad del VIH/SIDA, rompe tus prejuicios.* Itinerante: Valencia, Mislata, Sagunto.

· *Duchamp is here*. Centre Cultural Mario Silvestre, Concejalía de Cultura del Ayuntamiento de Alcoy.

· *Artificial, naturalmente*. Biblioteca Nova Al-Russafí, Concejalía de Cultura del Ayuntamiento de Valencia.

2010. *Pintura y medios de masas.* Biblioteca Eduard Escalante, Concejalía de Cultura del Ayuntamiento de Valencia.

· *New Art Only.* Centre Cultural Mario Silvestre, Concejalía de Cultura del Ayuntamiento de Alcoy.

2008. *Ante el VIH, tu actitud marca la diferencia*. Biblioteca Nova Al-Russafí, Concejalía de Cultura del Ayuntamiento de Valencia.

Llibres/Libros/Books
2013. Pintura, cuestiones y recursos. Rubén Fresneda. Ensayos[74], Ediciones[74]. ISBN: 978-1484146378

· Bienvenidos al paraíso. Rubén Fresneda. Narrativa[74], Ediciones[74]. ISBN: 978-1493737215

2011. Toc-toc. Edita Departamento de dibujo, Facultad de Bellas Artes de San Carlos, UPV. DL V-1985-2011

Ràdio-TV/Radio-TV/Radio-TV
2014
· 30/09/2014. Hora 14. Radio Alcoy Cadena Ser.
· 29/09/2014. Hora 14. Radio Alcoy Cadena Ser.
· 26/09/2014. Informativos mediodía. Cope Alcoy.

2013
- 27/05/2013. Informativo matinal. Telecinco, David Torres y Antonio Martínez.
- 05/03/2013. Entrevista en Hoy por Hoy Alcoy. Radio Alcoy Cadena Ser.

2012
- 20/11/2012. Informativos TV-A. Televisión de Alcoy.
- 20/09/2012. Entrevista en Hoy por Hoy Alcoy. Radio Alcoy Cadena Ser.
- 08/06/2012. Informativos mediodía. Cope Alcoy.
- 08/06/2012. Informativo matinal. Cope Alcoy.
- 08/06/2012. Entrevista en Informativos TV-A. Televisión de Alcoy.

Revistes/Revistas/Magazines
2015.
- Cinco propuestas heterogéneas para un nuevo ciclo expositivo. Gabriel Llácer. Práctico Magazine, marzo.

2014
- 14/06/2014. Alfanumerics: cuando los números hablan. Entretanto Magazine. Marta Rosella Gisbert Doménech.
- 12/06/2014. La exposición Alfanumerics, de Rubén Fresneda, cuerpo a cuerpo con el público. Entretanto magazine. Marta Rosella Gisbert Doménech.
- 08/06/2014. Alfanumerics: cuando los números hablan. Tipografía la moderna. Marta Rosella Gisbert Doménech.
- 01/06/2014. Agenda. Agenda Urbana.
- 02/05/2014. Simbolismos fálicos por Rubén Fresneda. Nos gustas Magazine LGTB.
- 08/02/2014. Simbolismos fálicos por Rubén Fresneda. D7Colores Magazine LGTB.

2013
- 01/05/2013. Exposiciones. Agenda Urbana.

- 01/03/2013. Gradaciones de lo cotidiano 2, de Rubén Fresneda. Revista del Ateneo Mercantil.
- 01/03/2013. Exposiciones. Agenda Urbana.
- 07/02/2013. Exposicions València. Tres mostres de Rubén Fresneda a València. Bonart, revista d'Art en Català.
- 01/02/2013. Exposiciones. Agenda Urbana.

2012
- 13/09/2012. Exposicions Alcoi. Daily Colours de Rubén Fresneda a Unió Alcoiana. Bonart, revista d'Art en Català.
- 06/06/2012. Exposicions Alcoi. Natural Things de Rubén Fresneda a EPSA. Bonart, revista d'Art en Català.
- 20/02/2012. Exposicions València. Oberta la mostra de Rubén Fresneda. Bonart, revista d'Art en Català.

2011
- 21/11/2011. Alcoi: El CDAVC interessat per la trajectòria de Rubén Fresneda. Bonart, revista d'Art en Català.
- 26/10/2011. Alcoi: Rubén Fresneda inaugura a la teteria Art-Té. Bonart, revista d'Art en Català.

Premsa/Prensa/Press
2015.
- 14/03/2015. Els alfanumèrics de Rubén Fresneda a València. Periódico El nostre. Llúcia Romero.
- 14/02/2015. Art jove amb l'Ovidi Montllor. Periódico El nostre. Llúcia Romero.
- 10/02/2015. Comença l'any Ovidi. Periódico El gratis. Redacción.
- 04/02/2015. Ovidi cumple 20 años de vacaciones. Diario Información. M. Vilaplana.
- 04/02/2015. Cinco artistas abren el nuevo ciclo expositivo. Pàgina66. Jorge Cloquell
- 03/02/2015. Una exposición colectiva abre el ciclo dedicado a Ovido Montllor. Diario Información. M. V.

- 03/02/2015. Hoy arranca un nuevo ciclo expositivo enmarcado en l'any Ovidi. Periódico El nostre. Marta Rosella Gisbert.
- 03/02/2015. Alcoi inaugura l'any Ovidi Montllor. Vilaweb. Redacción.
- 31/01/2015. Cultura plàstica com a opció per febrer. Aramultimèdia. Sheila García.
- 29/01/2015. Preparado el nuevo ciclo expositivo. Pàgina66. Redacción.

2014
- 08/12/2014. Rubén Fresneda inaugura Alfanumèrics a l'Espai d'Art Arpella. Diari La Veu del País Valencià.
- 06/12/2014. Rubén Fresneda inaugura Alfanumèrics a l'Espai d'Art Arpella. Diari Les Muntanyes.
- 04/12/2014. Rubén Fresneda inaugura Alfanumèrics a l'Espai d'Art Arpella. Pàgina66.
- 04/12/2014. Rubén Fresneda inaugura Alfanumèrics en el Espai d'Art Arpella. El periodic.
- 02/12/2014. Rubén Fresneda inaugura exposición en Muro. Periódico El Nostre.
- 30/09/2014. Maratón por las artes plásticas. Periódico El Nostre, Marta Rosella Gisbert Doménech.
- 30/09/2014. Fresneda, Merchán y Masanet estrenan un nuevo ciclo de exposiciones en Alcoy. Radio Alcoy Cadena Ser.
- 29/09/2014. El grafisme creatiu de Rubén Fresneda. Diari Les Muntanyes.
- 26/09/2014. Les exposicions de Merchán, Fresneda, Masanet i 100 artistes solidaris omplin els pròxims dos mesos les sales d'Alcoi. Aramultimèdia.
- 26/09/2014. Fresneda, Merchán y Masanet, en el nuevo ciclo de exposiciones. Pàgina66.
- 11/06/2014. El alcoyano Rubén Fresneda expone en Valencia. Diario Información. Marta Rosella Gisbert Doménech.
- 10/06/2014. Alfanumerics. Quan les xifres parlen. Aramultimèdia.

- 07/06/2014. Fresneda expone en Valencia. Periódico El Nostre. Marta Rosella Gisbert Doménech.
- 06/06/2014. Alfanumèrics de Rubén Fresneda a la Galeria Espacio, València. Diari La Veu del País Valencià.
- 05/06/2014. L'exposició itinerant del pintor alcoià Rubén Fresneda, Alfanumèrics, confirma tres dates a València. Aramultimèdia, Marta Rosella Gisbert Doménech.

2013
- 08/10/2013. Exposiciones de Rubén Fresneda en el puerto de Sagunto y Muro. Periódico El Nostre.
- 02/10/2013. Rubén Fresneda en Sagunto. Pàgina66.
- 27/09/2013. El pintor Rubén Fresneda expone su obra "Gradaciones de lo cotidiano". El periodic.
- 27/09/2013. El pintor Rubén Fresneda expone en el Centro Cívico de Sagunto su obra " Gradaciones de lo cotidiano". El periódico de aquí.
- 26/09/2013. Esta tarde se inaugura en el Centro Cívico la exposición "Gradaciones de lo cotidiano (The End)". Diario El Económico.
- 26/09/2013. Rubén Fresneda presenta hoy en el Port su exposición "Gradaciones de lo cotidiano. Diario Levante.
- 07/06/2013. 25 artistas eligen entre 500 propuestas. Diario Información. África Prado.
- 02/05/2013. Agenda. Diario Levante.
- 01/05/2013. Rubén Fresneda expone Gradaciones de lo cotidiano 2 en el Ateneo Mercantil. El Periodic.
- 30/04/2013. Rubén Fresneda estarà present a València. Pàgina66.
- 30/04/2013. La obra de Fresneda, en el Ateneu Mercantil. Periódico Ciudad de Alcoy.
- 07/02/2013. El pintor alcoyano, Rubén Fresneda presenta en febrero la primera de tres exposiciones individuales en Valencia. El periódico de aquí.

2012

- 22/09/2012. Daily Colours de Rubén Fresneda en la Unión Alcoyana. Periódico Ciudad de Alcoy.
- 19/09/2012. Colorit amb Rubén Fresneda. Pàgina66. Jorge Cloquell.
- 18/09/2012. Rubén Fresneda inaugura la exposición Daily Colours en la Unión Alcoyana. Periódico Ciudad de Alcoy.
- 15/09/2012. El Daily Colours de Rubén Fresneda a Alcoi. Pàgina66.
- 19/06/2012. Últimos días de la exposición de Rubén Fresneda. Periódico Ciudad de Alcoy.
- 15/06/2012. Natural things o com menjar-se un quadre abstracte. Aramultimèdia. Marta Rosella Gisbert Doménech.
- 07/06/2012. Fresneda y la fuerza del color. Periódico Ciudad de Alcoy.
- 06/06/2012. Rubén Fresneda exposa en la EPSA. Pàgina66.
- 07/02/2012. Rubén Fresneda presenta a València Frequent Colours. Pàgina66. Jorge Cloquell.

2011

- 22/11/2011. CDAVC s'ha interessat per Rubén Fresneda. Pàgina66.
- 04/11/2011. Colors i Sabors. Pàgina66. Jorge Cloquell.
- 28/10/2011. Agenda. Diario Levante.
- 27/10/2011. Rubén Fresneda y las gradaciones de lo cotidiano en el Centro de Juventud Campoamor de Valencia. Diario Globedia. Javier Mesa Reig.
- 14/10/2011. Agenda. Diario Levante.
- 13/10/2011. El alcoyano Rubén Fresneda expone en Valencia. Diario Información.
- 13/10/2011. Agenda. Diario Levante.
- 11/10/2011. Rubén Fresneda inaugura a València. Pàgina66, Ramón Requena.
- 10/10/2011. La sala de exposiciones de Campoamor acoge una nueva exposición. El periodic.

- 23/09/2011. Agenda. Diario Levante.
- 03/09/2011. Agenda. Diario Levante.
- 20/03/2011. Mundos plásticos. Periódico Ciudad de Alcoy. J. Seguí
- 05/03/2011. Suma de propuestas creativas. Periódico Ciudad de Alcoy. J. Seguí.
- 04/03/2011. Exposició i performance en el Centre Cultural. Pàgina66.
- 03/03/2011. Performance i avantguarda sorprenen al Centre Cultural. Aramultimèdia.
- 03/03/2011. Exposición con performance inaugural en el centre cultural. Periódico Ciudad de Alcoy.
- 27/02/2011. Cantidad de música y teatro. Periódico Ciudad de Alcoy. J. Seguí.
- 13/02/2011. La escenografía y las artes plásticas. Periódico Ciudad de Alcoy. J. Seguí.
- 30/01/2011. Noticias del teatro. Periódico Ciudad de Alcoy. J. Seguí.

2010
- 12/12/2010. Todo es música. Periódico Ciudad de Alcoy. J.Seguí.
- 05/12/2010. Tiempos modernos. Periódico Ciudad de Alcoy. J. Seguí.
- 04/12/2010. Arte sin fronteras en el Centre Cultural. Periódico Ciudad de Alcoy. Ximo Llorens.
- 01/12/2010. Exposición de arte internacional y loca. Pàgina66. Rafa Cerdá.
- 30/11/2010. Inauguran una muestra de vanguardia internacional. Periódico Ciudad de Alcoy. Ximo Llorens.
- 28/11/2010. Teatre Calderón: Espectacular. Periódico Ciudad de Alcoy. J. Seguí.
- 21/11/2010. Final de año plástico. Periódico Ciudad de Alcoy. J. Seguí.
- 31/10/2010. Arte en el purgatorio. Periódico Ciudad de Alcoy. J. Seguí.

- 10/10/2010. Trabajo de artistas. Periódico Ciudad de Alcoy. J. Seguí.
- 08/10/2010. Arte que va, arte que viene. Periódico Ciudad de Alcoy. J. Seguí.

Obra en col·leccions/Obra en colecciones/art works in collections

Autorretrato
Acrílico sobre tabla. 100x50cm 2013. Colección Ayuntamiento de Muro de Alcoy.

Mauro Colomina Soler
Acrílico sobre tabla. 39x15cm 2013. Colección Mauro Colomina Soler, Alcoy.

Marta Rosella Gisbert Doménech
Acrílico sobre tabla. 39x15cm 2014. Colección Marta Rosella Gisbert Doménech, Alcoy.

Sense títol
Pintura vinílica sobre tabla. 29x21cm 2009. Colección Tomás Benet Ballester, Puerto de Sagunto.

El fruit del pecat
Óleo sobre lienzo. 29x21cm 2009. Colección Tomás Benet Ballester, Puerto de Sagunto.

Rafael Antonio Gordillo Santos.
Acrílico sobre tabla. 39x15cm 2014. Colección Rafa Gordillo, Alcoy.

Rafael Antonio Gordillo Santos
Acrílico sobre tabla. 39x15cm 2013. Colección Rafa Gordillo, Alcoy.

David II
Acrílico sobre lienzo. 60x50cm 2008. Colección Iris Verdejo, Ibi.

Dia de platja
Óleo sobre lienzo. 100x40cm 2011. Colección Iris Verdejo, Ibi.

Sense títol (amb l'aigua fins al coll)
Óleo sobre lienzo. 100x40cm 2011. Colección Iris Verdejo, Ibi.

Albergínia
Óleo sobre lienzo. 100x40cm 2011. Colección Iris Verdejo Mañogil, Ibi.

Les hores de la nit o Negra nit
Óleo sobre lienzo. 100x40cm 2011. Colección Juan Castellanos Campos, Ibi.

Les hores de la nit o Cau la nit I
Óleo sobre lienzo. 100x40cm 2011. Colección Juan Castellanos Campos, Ibi.

Flam
Óleo sobre lienzo. 100x40cm 2011. Colección Juan Castellanos Campos, Ibi.

Carles Vilaverde Bargues
Acrílico sobre tabla. 39x15cm 2013. Colección Carles Vilaverde Bargues, Valencia.

María Benet Ballester
Acrílico sobre tabla. 39x15cm 2014. Colección María Benet Ballester, Benetússer.

Les coses de l'èsser humà I
Collage sobre papel. 29.7x21cm 2011. Colección de Arte Contemporáneo Visible, Madrid.

Les coses de l'èsser humà II
Collage sobre papel. 29.7x21cm 2011. Colección de Arte Contemporáneo Visible, Madrid.

Autorretrat
Acrílico sobre tabla. 120x60cm 2013. Colección Diego Martínez, Benidorm.

La nit en rosa
Óleo sobre lienzo. 100x40cm 2012. Colección Ateneo Mercantil de Valencia.

Café bombón
Óleo sobre lienzo. 100x40cm 2010. Colección Tomás Benet Ballester, Puerto de Sagunto.

Vi negre
Óleo sobre lienzo. 100x40cm 2011. Colección Carles Vilaverde Bargues, Valencia.

Meló d'alger
Óleo sobre lienzo. 100x40cm 2010. Colección Sala Matisse, Valencia.

Marina Guijarro Campello
Acrílico sobre tabla. 39x15cm 2013. Colección Marina Guijarro Campello, Alicante.
Santos López Real
Acrílico sobre tabla. 39x15 cm 2013. Colección Santos López Real, Madrid.
Cau la nit II
Óleo sobre lienzo. 100x40cm 2011. Colección Kim Coleman-Cooper, Alcoy.
María José Pallarés Maiques
Acrílico sobre tabla. 39x15cm 2012. Colección Majo Pallarés, Alcoy.
Tomás Benet Ballester
Acrílico sobre tabla. 39x15 cm 2011. Colección Tomás Benet Ballester, Puerto de Sagunto.
Montserrat Pastor Arroyo
Acrílico sobre tabla. 39x15cm 2011. Colección Montserrat Pastor Arroyo, Alcoy.
Juan Castellanos Campos
Acrílico sobre tabla. 39x15cm 2011. Colección Juan Castellanos Campos, Ibi.
Jesús Muñoz Leirana
Acrílico sobre tabla. 39x15cm 2011. Colección Jesús Muñoz Leirana, Alcoy.
Iris Verdejo Mañogil
Acrílico sobre tabla. 39x15cm 2011. Colección Iris Verdejo, Ibi.
Iris Gutiérrez Company
Acrílico sobre tabla. 39x15cm 2011. Colección Iris Gutiérrez Company, Acoy.
Gegant nuet xafant la Catedral i l'Ajuntament de València
Colección José María Segura, Valencia.
Big banana's cowboy
Collage sobre papel. 50x70cm 2011. Colección Tomás Benet Ballester, Puerto de Sagunto.

Banana's cowboy
Collage sobre papel. 30x20cm 2011. Colección Arturo Vallés Bea, Valencia.

Retrat de Juan Castellanos Campos
Grafito sobre papel. 42x29.7cm 2007. Colección Juan Castellanos Campos, Ibi.

Retrat de Jesús Muñoz Leirana
Óleo sobre lienzo. 92x73cm 2011. Colección Jesús Muñoz Leirana, Alcoy.

Retrat d'Iris Gutiérrez Company
Óleo sobre lienzo. 92x73cm 2011. Colección Iris Gutiérrez Company, Alcoy.

www.ingramcontent.com/pod-product-compliance
Lightning Source LLC
Chambersburg PA
CBHW040855180526
45159CB00001B/427